One Lyrics A Day

KB076165

One Lyrics A Day

카멜북스 편집부

Lyrics Writing Book
For Your Daily Routine

지금 우리가 사랑하는
노랫말 필사 노트

메
카르북스

일러두기

1. 책 속의 모든 노랫말은 한국음악저작권협회에 이용허가를 받고 이용료를 지불하는 정식 절차를 거쳐 수록한 것입니다. 협회에서 관리하지 않는 저작물의 경우 저작권자에게 직접 이용허가를 받았습니다.

2. 아티스트의 의도를 지키기 위해, 띄어쓰기와 기본적인 오자 교정 외에는 맞춤법에 어긋나는 표현이더라도 본래의 노랫말을 그대로 실었습니다.

3. 노랫말은 음원 사이트 멜론(www.melon.com)에 등록된 것을 기준으로 작성했으며, 다만 지면에서 보기 좋도록 행갈이를 바꾼 부분도 일부 있습니다.

노랫말 필사 노트

『*One Lyrics A Day*』를 소개합니다.

- 산울림, 노영심부터 잔나비, 미노이까지. 시대를 불문하고 우리가 사랑하는 노랫말 100가지를 수록했습니다.

- 왼쪽 페이지에는 곡에 대한 정보와 노랫말을 담아 두었습니다. 아는 곡이더라도 멜로디를 떠올리지 않고 노랫말 자체에 집중해서 찬찬히 읽어 보세요. 그런 다음 오른쪽 페이지에 노랫말을 직접 써 보는 거예요. 도트 무늬 가이드를 따라 가지런히 써 내려갈 수 있습니다.

- 오른쪽 상단에는 날짜 기입란을 넣어 두었어요. 하루하루 페이지를 채우며 나만의 리추얼을 만들어 보는 건 어떨까요?

- 책을 활짝 펼쳐 볼 수 있도록 실제본 방식으로 제작했습니다. 불편함 없이 필사해 보세요.

- 책에 수록한 100곡은 하단의 QR코드를 통해 음원 사이트 멜론에서 유료로 감상할 수 있습니다.

노래를 들을 때 가사에 집중하는 사람과 멜로디에 집중하는 사람으로 나눌 수 있다면, 둘 중 어느 쪽이신가요? 저희는 '가사 파'입니다. 멜로디가 아무리 좋아도 가사가 평범하면 아쉬워요. 반면에 조금 심심한 멜로디일지라도 가사가 마음에 들면 그걸로 만족합니다. 한 시절 반복해서 들었던 노래의 가사는 문득 우리를 그때로 데려다 놓기도 하고, 어떤 노랫말은 듣는 순간 마음에 콕 박혀 전율하기도 합니다. 노랫말은 그토록 힘이 세지요.

아름다운 노랫말을 만나면 널리 알리고 싶다는 영업 충동에 휩싸입니다. 이 좋은 걸 나만 알 순 없지! 아니, 나만 알고 싶어도 어떻게든 붙잡아 둘 방법이 필요합니다. 『One Lyrics A Day』는 그런 마음에서 출발했습니다. 몇 마디 안 되는 문장이지만 어떤 노랫말은 한 편의 시처럼 단정하게 빛납니다. 그저 흘려보내기에는 너무 아까워요. 기록하지 않으면 잊어버리기 마련이고, 그건 가사도 마찬가지입니다. 좀 더 촘촘히 좋아하고 깊이 간직할 방법으로 우리는 필사를 떠올렸어요. 노랫말을 입으로 흥얼거리는 것과 글자로 써 보는 것은 무척 다른 차원의 경험일 겁니다. 한 글자 한 글자 따라 적을 때에야 비로소 보이는 것들이 있으니까요.

같이 쓰고 싶은 노랫말 100가지를 고르고 골랐습니다. 꼭 수록하고 싶은데 현실적인 문제로 제외해야 하는 곡이 있을 때면 미련이 남아 질척였지만, 금세 또 다른 노랫말에 허우적거리며 반복 재생과 필사를 거듭하는 날들을 보냈습니다. 사랑하는 아티스트와 나의 거리가 조금은 가까워진 듯한 기분을 느끼면서요. 매일 노랫말 하나씩을 종이에 적는 행위는 하루를 환기하는 꽤 괜찮은 리추얼이 될 수도 있겠습니다. 책 속의 어떤 가사가 독자님의 마음에 가닿을지 궁금합니다. 기회가 되면 살짝 귀띔해 주세요. 부디 즐거운 발견의 시간이 되시기를 바라며.

카멜북스 편집부

Contents

(곡명 가나다순)

겨울 (Feat. 선우정아, 유라 (youra))

album Can I Heat ?

lyrics 선우정아, 유라 (youra)

artist Cosmic Boy

영화처럼 지나가 버렸어요
그렇게 순식간에 한 해가 끝나 가요
1 작은 그 숫자 안에
온갖 이야기들이
끝과 시작을 맞아요
모두 다 함께 말이에요
내가 바랐던 것
하지만 안 이루어진 것
차가운 공기 속에 후후 불어
날려 보내야죠 뭐
얼어붙은 손에 바람을 담아서
자그만 온기라도 호오
예쁘게 녹여야죠 뭐
어쩌겠어요
이상해 이렇게 추운데
다 괜찮을 것 같은 기분
그림을 그릴래
하얗게 덮인 추억 위에
또 다른 소원을
마음을
사랑을

그건 아마 우리의 잘못은 아닐 거야

album Our love is great
lyrics 백예린 (Yerin Baek), 고형석
artist 백예린 (Yerin Baek)

그러니 우린 손을 잡아야 해
바다에 빠지지 않도록
끊임없이 눈을 맞춰야 해
가끔은 너무 익숙해져 버린
서로를 잃어버리지 않도록

긴 겨울 (With 오존 (O3ohn))

album 부재
lyrics 카더가든
artist 카더가든

숨소리 들려올 때
아마 긴 겨울이겠지
수없이 아른거릴 순간일 거라
난 그렇게 또 믿고 있었나 봐
무던해지기보단
피어나는 사랑으로
기억하며
다만 눈을 감으면
생각이 나던 그 밤공기 여전해
난 그렇게 또 믿고 있었나 봐
무던해지기보단
피었었던 사랑으로
기억하며

꿈

album CO
lyrics 오존 (O3ohn)
artist 오존 (O3ohn)

반쯤 뜬 눈에 들어온 아침
그곳엔 아직도 여름이 있네
오히려 난 사막에서
피었다가 사라진 꽃
어제와 오늘 그 사이에는
멀어질 듯한 웃음이 보여
오히려 난 사랑에서
지었다가 피어난 꽃
어제와 오늘 그 무대에선
우리가 만날 그 어디에선
후회와 웃음 작아지던 꿈
무엇 하나 알 수 없네

꿈에서 걸려온 전화

album 꿈에서 걸려온 전화
lyrics 김뜻돌
artist 김뜻돌

넌 믿지 않겠지만 어젯밤
파란 꿈결 사이로 들어가
구름이 된 걱정 사이를 헤치고
네 이마에 쪽 입을 맞췄어
어지러운 단어가 많아서
그중에 누가 진짜 너인지
비가 오는 날에도 항상 항상
너무 슬픈 날에도 항상 항상
몰래 춤을 출 때도 항상 항상
네가 잠든 사이에도 항상 항상
어지러운 숲속에 길을 잃은 사람들
너는 계속 내게 신호를 보냈고
이제 눈을 뜨고 네 앞에 전활 받아
이제 돌이킬 수 없는 나락으로

나무의 말

album 머무름 없이 이어지다
lyrics 시와
artist 시와

나는 어느새 이만큼 자라
제법 살아가고 있어요
지금껏 어리숙해 많이 헤매고
흔들려 떠돌기도 했지만
매일같이 다른 하루
새로운 시작
땅속에 깊이 뿌리
단단하게 내리던 어제
하늘에 가지 높이 자라
잎을 빛내는 오늘
매일같이 다른 하루
새로운 시작
땅속에 깊이 뿌리
단단하게 내리던 어제
하늘에 가지 높이 자라
잎을 빛내는 오늘
이제는 그만 마음 놓아
내게 편안히 기대
나의 그림자에 누워

낯선 꿈

album 낯선 꿈
lyrics 주윤하
artist 주윤하, 장윤주

시간은
흔적도 없이 우리를 삼키고
뜨거웠던 마음속의 빛들을
얼어붙게 할 거야
모든 게 사라져도
우리의 꿈은
지워지지 않게
계속 노래하자

너의 이야기

album Hello World
lyrics 이우성
artist Sagitta

어느 날 내 안에 들어와
너는 집을 짓고 살고 있구나
어느새 내 마음의 숲속에
너는 미로 같은 길을
내고 들어가
그 옛날 그림 속 나는
한없이 오는 것 같아
어느 날 내 안에 들어와
너는 별이 되어
빛을 내고 있구나
어느새 내 안의 우주가
너의 중력 속에 빨려 들어가
아찔한 속력에
나는 한없이 오는 것 같아

네 얼굴 위의 지도

album The Young Lover
lyrics 리오 (RIO)
artist 리오 (RIO)

여름의 끝에 가만히 널 본
그날은 마치 나의 모든 밤
헝클어진 꿈속에 우리
끝나지 말아 줘요
어리고 싶어
다 헤집고 싶어
몸이 부서져라
도망치고 싶어요
난 그대의 곁에선
길을 잃을 테니까요
근데 커다란 손
놓을 수가 없어요
다시 난 그대 예쁜
얼굴 위의 지도를
따라가게 돼
닿은 적 없지만
밀어냈어요

노인생각

album 썬파워
lyrics 조웅
artist 구남과여라이딩스텔라

커다란 나무를 보고
내가 나무인 줄 알았지
이제는 알지
난 그저 한 계절의 잎사귀
슬프진 않어
한때는 나도 푸르고 또 붉었으니
기다리네
다른 뭔가로 변신하는 그날

높은 마음

album 높은 마음
lyrics 송재경
artist 9와 숫자들

높은 마음으로 살아야지
낮은 몸에 갇혀 있대도
평범함에 짓눌린 일상이
사실은 나의 일생이라면
밝은 눈으로 바라볼게
어둠이 더 짙어질수록
인정할 수 없는 모든 게
사실은 세상의 이치라면

누군가를 사랑하는 사람다운 말

album 폐허가 된다 해도
lyrics 이승윤
artist 이승윤

그대가 읽을 때도 잉크가
헤엄을 치면 좋겠어요
원한다면 돌고래 아니
선인장이 될 수도 있어요
누군가를 사랑하는 사람다운 말
같은 건 따로 없잖아요
나는 계속 적을 거예요
마치 우리다운 말을

다시 만난 세계 (Into The New World)

album 다시 만난 세계
lyrics 김정배
artist 소녀시대 (GIRLS' GENERATION)

이렇게 까만 밤 홀로 느끼는
그대의 부드러운 숨결이
이 순간 따스하게 감겨 오네
모든 나의 떨림 전할래
사랑해 널 이 느낌 이대로
그려 왔던 헤매임의 끝
이 세상 속에서 반복되는
슬픔 이젠 안녕
널 생각만 해도 난 강해져
울지 않게 나를 도와줘
이 순간의 느낌 함께하는 거야
다시 만난 우리의

달이 머무는

album D와 HOOSHI의 밤
lyrics 디핵 (D-Hack)
artist 디핵 (D-Hack), HOOSHI (후시)

우린 절대 이 새벽을 잊어서는 안 돼
이 말조차도 지워지겠지만
달이 머무는 초침 위의
공상의 한때에
존재하는 널 보내야 하는 걸 잘 알기에
이 밤의 절벽에서 난
얼마만큼 널 그려 봤는지 몰라
넌 기억 안 나겠지만
이 밤도 몇천 번째야
저 달이 진담
다시 안녕이야
몇천 개의 밤을 이어 붙여
헤어짐을 반복해 가면서
또 똑같은 말들을 또 다른 말투로
실험을 하고 있어
애써 웃어 보며 안녕
붙잡아도 보며 안녕
우리 다시 만나 안녕
어떤 시간을 보내도 안녕

달콤하고 빨갛고

album 02
lyrics meenoi (미노이)
artist meenoi (미노이)

넌 원래 그런 얼굴을 하고
쳐다보는 것밖엔 못하나 봐
사실 내 맘은 그게 아니라
너의 눈빛에 의미를 바랐어
미안해 너에게 난
어떤 사람일지 알면서도
뒤돌아서는 네가 미웠어
달콤하고 빨갛고
그런 말을 건네고
뒤돌아서는 네가

뒤돌아보다

album Road
lyrics 권순관
artist 노리플라이 (no reply)

지난 마음 한켠에
넌 가끔씩 웃음 짓네 내게
그게 사랑이었건
조금은 쓸쓸했던 날
달래고 나면은
아련히 떠오르네
남은 자리에
우리 둘의 흔적들만 남아
처음 만났던 때로 흐리게
마음 가득히 가네
조금씩 앞을 향해서 가네

맑고 향기롭게

album 김광석 네번째
lyrics 노영심
artist 김광석

네 숨결이 널리 내게로 들려올 것 같으니
진정 너의 그 향기는 날개가 있구나
말없이 넌 말하지 더욱 같이하는 걸
조금씩 날 물들이지 더욱 너를 닮도록
은은한 내 마음결 따라 피어 오는 꿈속에
맑고 또 향기로움이 멀리 있진 않구나

명동콜링

album OK 목장의 젖소
lyrics 한경록
artist 크라잉넛 (CRYING NUT)

생각해 보면 영화 같았지
관객도 없고 극장도 없는
언제나 우리들은 영화였지

명왕성

album 누군가를 위한,
lyrics 조윤석
artist 루시드폴

멀리서 애타게 전하는 내 마음은
깊고 어두운 하늘의 벽에 부딪히며
타 버리는 별똥별이 되었지
오늘 같은 밤하늘을 보며
기도하듯 날 찾던 아이들
모두 어른이 됐다지
그렇다고들 했어
그 누구도 내 이름을 부르지 않는 이 밤
가장 멀리 있어도 가장 빛나고 싶던
이 조그만 몸은 갈 곳이 없으니
난 다시 홀로 허공에 남아 버렸어

몰린 (With 이규호)

album 2012 월간 윤종신 9월호
lyrics 이규호
artist 윤종신

마른 잎 떨어지며
차츰 앙상해지다가
땅속 깊이 뿌리내린 내 마음
시린 가을 하늘 구름 따라 끝도 없이
높아지다가 그러다
우주 밖으로 몰린
시린 가을 하늘 찬바람 따라
정처 없이 헤매이다가
그러다 세상 밖으로 몰린
아름다운 내 첫사랑
짧았던 단 하나의 마음

무중력

album 강승원 1집 만들기 프로젝트 Part 3 : 무중력

lyrics 강승원

artist Zion.T

너를 만지면 나는 날아올라
봄바람에 흩어진 꽃잎처럼
시간은 멈추고 무중력 상태
이 순간만이 있는 세상에서 음음
너의 몸짓 그 눈빛
그 속삭임 그 눈물
나는 너 너는 나
그렇게 사랑은 지나간다

문득

album 문득
lyrics 윤지영
artist 윤지영

꽤 좋아했던 기억들도
다 사라져 가는데
난 무엇을 바랐던 걸까
나조차 지키지 못했던 맘인데 아직도
아아 난 영원한 맘을 사랑하나 봐
이미 비에 젖은 마음도 좋아
우리가 바다로 걸어 들어가자

밤

album 밤

lyrics Gogang (고갱)

artist Gogang (고갱)

그대 밝은 빛을 내 줘요
내가 생각나게
문득 찾아온 십이월의 밤은
참 길어서
사라지는 그림자를 덮고
잠에 들 거예요
그럼 우리 해가 뜨면 다시 봐요
여긴 아직도 어두워요
부디 이 밤을 무찔러 줘
꿈을 꾸고 있다는 건
이미 난 날
제일 잘 알고 있단 거야
색을 잃어버린 건
저 꽃이 아니라
내 눈동자일 거야
뒤돌아서면 나는 다시
결국 또 내가 되겠지

23

변명

album I can't tell you everything
lyrics 헨
artist 치즈 (CHEEZE)

그대는 매일 빛나는 햇살보다
어둠이 좋다고 하죠
그대의 어두운 그 모습마저도
난 점점 좋을 뿐예요
그래서 나는 이유 없이
매일 그댈 생각하며
눈을 감으면 보이는
이 하늘은 그대죠
나는 그대를 좋아하는
수많은 이유들 중에
그대를 닮은 밤하늘을 핑계로
그대를 매일 생각해요

보고 싶은 사람도 없는데

album 장기하와 얼굴들
lyrics 장기하
artist 장기하와 얼굴들

보고 싶은 사람도 없는데
너무 너무 너무 보고 싶네
그리운 사람도 없는데
너무 너무 너무 그립네
이 사람일까 저 사람일까
생각을 해 봐도
나는 모르겠는데 아무도 없는데
하고 싶은 말도 없는데
너무 너무 너무 하고 싶네
듣고 싶은 말도 없는데
너무 너무 너무 듣고 싶네
이런 말일까 저런 말일까
생각을 해 봐도
아무것도 없는데 나는 모르겠는데
한참을 생각해도 아무도
떠오르지를 않다가
문득 한 얼굴이 떠오르자마자
눈물이 흐르는 건 왠진
알 수가 없지만
그 사람이랑 나랑 도대체
무슨 상관이 있는진
알 수가 없지만

불꽃놀이

album 데자뷰
lyrics 이우성
artist 몸과마음

밤하늘 위로
수많은 별이 피어오르고
사라지는 우주
나도 모르게
멍하니 바라보면
어느새 빛으로 물든 얼굴
시간이 잠시 멈추고
다시 흐르는 강처럼 덧없이
하늘 어두운 곳에
영감을 주고
눈을 살며시 감아도
가시지 않는 잔상은 또다시
내 마음 어두운 곳
빛으로 물들이네요
넋을 잃은 채 한참을 바라보면
어느새 미소 짓는 얼굴

불티 (Spark)

album Purpose - The 2nd Album
lyrics KENZIE, SVENDSEN RONNY VIDAR, WIK ANNE JUDITH STOKKE
artist 태연 (TAEYEON)

이 까만 어둠을
동그라니 밝혀
내 앞을 비추는 너
어디든 갈 수 있어
세찬 바람을 타고
떠올라 내려 보면
우린 이 별의 여행자
어제 길 위의 넌 꿈만 꾸고 있었지
작은 새처럼 작은 새처럼
이제 타이밍이야 너의 시간이야
숨을 불어넣어 불티를 깨워
타올라라 후 후후후
꺼지지 않게
붉디붉은 채
더 크게 번져 후 후후
지금 가장 뜨거운
내 안의 작고 작은 불티야

붉은 섬

album 붉은 섬
lyrics 신온유, 김강
artist 신온유와 김강

사랑이라는 큰 변명은
내 모든 걸 다 가져가요
외로운 고백은 다 결국엔
이끼가 되어 자라나죠
그대는 붉은 섬
노을빛 파도는 울적이고
물밀듯 낯설음이 들어오지 못해도
그대의 그림자 품으로
어디든 물들어 있을
나의 붉은 섬 붉은 섬

사랑이란

album Cliche
lyrics 박창학
artist 윤상

들어 봐 나의 사랑은
함께 숨 쉬는 자유
애써 지켜야 하는 거라면
그건 이미 사랑이 아니지

새벽 4시

album 10cm The First EP
lyrics 권정열, 윤철종
artist 10CM

별이 쏟아진 다리
우리 야윈 손을 천천히 놓아 가네
어려운 일이지만
가장 아름다운 순간에 바라보던
그 달 그 밤 그때에
나를 담은 작은 그림들이
지난 낭만의 꿈속에
어른이 된 나는 어지러워

새소년

album 여름깃
lyrics 황소윤
artist 새소년

낳아진 아이들아
크게 숨을 쉬자
버려진 아이들아
크게 숨을 쉬자
그댈 쫓아 다시 한번 걸어가다 보면
맞닿은 곳에서 다시 흩어져 버린
미래가 보이는 저기 저 빛에서
계속 나를 비추네 나를 부르네
달려가

서로의 서로

album 서로의 서로

lyrics 적재

artist 적재

Oh 우리 밤새 애기를 나누자
서로의 서로를 바라보면서
Oh 우린 밤새 함께
진짜 사이가 될 거야
매번 새롭진 않아
우린 그래 왔잖아
한 번으로 끝나는 일은 없다잖아
우린 같은 걸 늘 반복하게 되잖아
넌 당연하다 말하지만
내겐 아무것도 당연한 건 없다는 듯이
하루를 보내고 싶어
우리 나란히 서로에 기대 걸으면
다 괜찮아

설교

album 아무것도 아닌 사람
lyrics 지정훈, 김나은, 정원진
artist 파라솔

좋은 일만 가득하길 바라
앞으로 무슨 일이 있건 행복해
누구도 널 의심하지 않아
무엇을 하든 하지 못하든 말이야
사실 아무도 신경 쓰지 않아
네가 누군지 뭘 하는지
아무것도 하지 못한 채로
또 돌아올 아침이야
진심으로 행복하길 바라
스스로 불행하단 생각이 들 때
오른손을 가슴 위에 얹고
왼손을 포개 얹어 놓고 기도해
사실 아무도 들어주지 않아
네가 바라는 그 어떤 것도
조금이나마 나아진다면
전부 꿈이니 곧 깰 거야

섬

album 섬

lyrics 김민수

artist 민수

섬으로 가요 둘이
바다로 둘러싸인
우리의 시간이
멈출 것 같은 곳으로 가요
별거 없어도 돼요
준비하지 말구요
아무 걱정 없는
상태가 되면 좋겠어요
멀리 가도 돼요
무섭지 않아요
손 놓지 않는다고 약속만 해 줘요
믿고 싶어요 나
그대의 모든 말을
작은 말도 내게는
크게 다가와요
같이 날아갈래요
세상이 작아 보이게
그대와 함께 숨 쉬는 곳으로
가고 싶어요

세레머니 (Ceremony)

album 세레머니 (Ceremony)

lyrics 박세진

artist 옥상달빛

지금까지 견뎌 온 날을 축하해
이제는 살아갈 너를 위해
세레머니를 해 줄래
힘든 날도 아무것도 아닌
날들까지도 축하해
혼자 남겨진 시간 속 아득한
이 길의 끝에 서서
널 위한 세레머니를 시작해

세상의 뒷면 (feat. 도피안)

album 저장된 풍경
lyrics 김목인
artist 김목인

세상의 뒷면을 직접 한번
봐야 하겠어요 혹시 별게 없더라도
괜찮아요 그냥 여기 내릴게요
어차피 제가 혼자 가려던 길인걸요
그녀는 모든 걸 직접 둘러보던 중
시간이 없다고들 그러지만
이것은 그녀에겐 중요하죠
이쪽의 우주는 거의
시작되지도 않은걸요
모든 게 준비돼 있으니까
맡겨 두라고들 그러지만
세상의 뒷면은 직접 한번
봐야 하겠어요 혹시 다르지 않아도
모두가 다 주인공이
되는 꿈을 꾸지만
그녀는 그 이야기를
직접 써 보는 중이죠

소나기

album 소나기
lyrics 이주영
artist 이주영

그리운 사람이 없으면
외로워도 노래는 필요 없어
필요 없어
그랬지
소나기처럼 쏟아지던 나의 빛
매일 일렁이는 눈동자로
달려도 달려도 숨이 안 차던
너였지
너무나 찬란하던 너였지
어쩔 줄 모르는 열정
내가 향하는 모든 곳에 있던 건
너였지
일렁이는 목소리로
불러도 불러도 불러도
끝나지 않은 노래가 되어
아직 남아 있는 목소리로
내리네
여름에도 느껴지는 겨울이야

손과 손 (노래-강아솔)

album 손과 손
lyrics 박종현
artist 생각의 여름

너의 손
내일로 떠나는 배
밤을 건너게 해
나의 손도
너에게 그랬으면
서로에 누워
세상 위로
세상 사이로
세상 바깥으로
이윽고
무사히 아침으로
세상으로

스위치 (Switch)

album Beloved
lyrics 고영배
artist 소란 (SORAN)

갑자기 불 꺼지고
우린 그대로
널 따라다니는 불빛
조용하게 반짝이는
낮에도 날 비춰 주는 별
그리고 불 켰을 때
너를 생각해
혹시 잘 모르겠다면
떠올려 줘 거짓말 같던 오늘

슬픈 유원지

album 왜냐하면 우리는 우리를 모르고
lyrics 이아립
artist 이아립

한때는 내 것이라 여겼던
빛들이 저물어 갈 때
발길이 끊긴 풀에서 만나
녹색 이끼가 점점 피어난
하늘색 가장자리에
나란히 곁에 기대어 전부 고백할게
내 안에 이는 바람에 대해
다시 뜨거워진 심장에 대해
붉은 해가 산 너머로 사라지기 전에
마지막 페이지가 넘어가기 전에
이곳에 겨울이 내리기 전에

슬픈 이야기를 해도 돼요

album 노래의 마음
lyrics 목정원
artist 기타와 바보

슬픈 이야기를 해도 돼요
나는 슬픈 이야기를 아주 잘 들어요
슬픈 이야기를 들으면서
슬픈 사람의 마음속으로 들어가
아주 오래 살다 나올 수 있어요
슬픈 사람의 그림자를
몰래 쓰다듬어 주다가
잠드는 것을 보고
돌아올게요
슬픈 이야기를 해도 돼요
이 세상이 슬프다는 걸 우린 알아요
슬픈 세상 속에서
슬픈 사람의 마음속으로 들어가
바닥에 글씨를 쓸 수 있어요
슬픈 사람의 눈물 자국을
몰래 닦아 주다가
눈 뜨는 것을 보고
돌아올게요
눈 뜨는 것을 보고
돌아올게요

슬픔이여안녕

album 잔나비 소곡집 ll : 초록을거머쥔우리는
lyrics 잔나비 최정훈
artist 잔나비

나는 나를 미워하고
그런 내가 또 좋아지고
자꾸만 아른대는
행복이란 단어들에
몸서리친 적도 있어요

"이봐 젊은 친구야
잃어버린 것들은 잃어버린 그 자리에
가끔 뒤돌아보면은
슬픔 아는 빛으로 피어"

"저 봐 손을 흔들잖아
슬픔이여 안녕- 우우-"

바람 불었고 눈비 날렸고
한 계절 꽃도 피웠고 안녕 안녕

구름 하얗고 하늘 파랗고
한 시절 나는 자랐고 안녕 안녕

시간 (Feat. 고상지)

album 시간
lyrics 김창완
artist 김창완밴드

사랑을 위해서
사랑할 필요는 없어
그저 용감하게
발걸음을 떼기만 하면 돼
네가 머뭇거리면 시간도 멈추지
후회할 때 시간은
거꾸로 가는 거야 잊지 마라
시간이 거꾸로 간다 해도
그렇게 후회해도
사랑했던 순간이
영원한 보석이라는 것을
시간은 모든 것을
태어나게 하지만
언젠간 풀려 버릴 태엽이지
시간은 모든 것을
사라지게 하지만
찬란한 한순간의 별빛이지
그냥 날 기억해 줘
내 모습 그대로 있는 모습 그대로
꾸미고 싶지 않아
시간이 만든 대로 있던 모습 그대로

시소타기

album 노영심 2집
lyrics 노영심
artist 노영심

네가 별을 따 오거든
난 어둠을 담아 올게
너의 별이 내 안에서
반짝일 수 있도록
너의 미소가 환히 올라 달로 뜬다면
너를 안아 내 품은 밤이 돼야지
밤이 돼야지

아마 늦은 여름이었을 거야

album 산울림 새노래 모음
lyrics 김창완
artist 산울림

꼭 그렇진 않았지만
구름 위에 뜬 기분이었어

나무 사이 그녀 눈동자
신비한 빛을 발하고 있네

잎새 끝에 매달린 햇살
간지런 바람에 흩어져

뽀얀 우윳빛 숲속은
꿈꾸는 듯 아련했어

아마 늦은 여름이었을 거야
우리들은 호숫가에 앉았지
나무처럼 싱그런 그날은
아마 늦은 여름이었을 거야

아이와 나의 바다

album IU 5th Album 'LILAC'
lyrics 아이유
artist 아이유

어린 날 내 맘엔 영원히
가물지 않는 바다가 있었지
이제는 흔적만이 남아 희미한 그곳엔
설렘으로 차오르던 나의 숨소리와
머리 위로 선선히 부는 바람
파도가 되어 어디로든 달려가고 싶어
작은 두려움 아래 천천히 두 눈을 뜨면
세상은 그렇게 모든 순간
내게로 와 눈부신 선물이 되고
숱하게 의심하던 나는 그제야
나에게 대답할 수 있을 것 같아
선 너머에 기억이 나를 부르고 있어
아주 오랜 시간 동안 잊고 있던 목소리에
물결을 거슬러 나 돌아가
내 안의 바다가 태어난 곳으로
휩쓸려 길을 잃어도 자유로와
더 이상 날 가두는 어둠에 눈 감지 않아
두 번 다시 날 모른 척하지 않아
그럼에도 여전히 가끔은
삶에게 지는 날들도 있겠지
또다시 헤매일지라도 돌아오는 길을 알아

안개

album diaspora : 흩어진 사람들
lyrics 성용욱
artist 짙은

짙은 안개 속에 들어갔을 때
뭐가 제일 좋았는지 얘기해 줄까
내 눈은 그댈 찾기 위해 빛나고
내 손은 그댈 잡기 위해
존재하는 것

안녕히

album 안녕히
lyrics 비비 (BIBI)
artist 비비 (BIBI)

보이지 않는 것들이
오고 가는 와중에 내가 서 있다
비가 떨어지네
너와 나를 가르며
흘러가고 있네
멀어지고 있네
닿지 못할 곳까지
떠나가고 있네

안식 없는 평안

album 나의 쓸모
lyrics 요조
artist 요조

앞으로 걸으니 바다가 가까워졌어
물고기도 움직이고
뒤로 걸으니 바다가 멀어졌어
물고기도 움직이고
가만히 있었더니
아무것도 움직이지 않았지
외로워지지 않으려면
계속 걸어야 했어

어제의 후회

album 22
lyrics 김효진
artist 소섬 (SOSEOM)

내가 만약 어릴 적 나로 돌아가면
언제 어디든 다 가 볼 거야
내가 만약 지난날 나로 돌아가면
지나친 마음 고민 않을 거야
정말 만약 그때로 돌아갈 수 있다면
사랑해 보고 싶은데
뭐가 그리 겁나서 내 맘이 힘들었나
어제의 후회 오늘의 선택 내일의 책임
다 나로 받아들여지고 있는데
어제의 후회 오늘의 선택 내일의 책임
다 그렇게 굳어지네
내가 만약 숫자들 한가운데서
풀 죽어 있으면 행복을 알려 줄 거야
내가 만약 그때의 나로 돌아가면
겉모습이 아닌 깊은 맘 알 거야

어쩌면

album LEEEE

lyrics 죠지

artist 죠지

어쩌면 모두가 똑같은 모양을 하고
살아가고 있더라면
얼마나 지루한 하루가 될까
상상하기 싫어
친구야 너는 나와 달라야만 해
몽땅 잃어버릴지도 몰라
조금은 돌아가더라도
그 벽을 넘어야만 해
아마도 그래 다르다는 건
별거 아닐지도 몰라 맞아
모두가 불편해하기 전에
눈치를 채야만 해

언니

album 청파소나타
lyrics 정밀아
artist 정밀아

사과같이 어여쁜 내 친구야
아 어쩌면 좋을까
나도 아직 세상이 어려워
매일 아무것도 몰라
우리 날씨가 좋은 날
같이 밥 먹으러 가자
저기 골목 끝 식당에
창가 자리가 참 좋더라
네가 좋아하는 것 먹자
멍든 마음은 밝은 데 내어놓고
작은 공원도 갔다가
커피 단것도 빠지면 섭섭하지
넌 참말 괜찮은 사람
오늘도 잘 살아 낸 것 알아
우리 같이 기운 좀 내 보자
오늘 전화 참 고마워
그리고 이 밤 곤한 잠 이루길

여기에 있자

album bright #7
lyrics 오명석, 설호승, 이한빈, 김도연
artist SURL (설)

창밖 빛이 파래져도
우리 이러고 있자
계속 이러고 있자
말이 없던 거리와
그곳을 걷던 우리들
내가 너를 바라볼 때
넌 땅을 보고 있어
올라가던 계단과 함께
발을 맞춘 우리들
너가 뛰어 올라갈 때
난 너를 보고 있어
이러고만 있으면 여기
우리밖에 없는 것 같아서

118 · ·· 119

여름 소설

album 여름 소설
lyrics 함병선
artist 위아더나잇 (We Are The Night)

아끼고 빛나던 마음
별이나 달 그런 걸 닮았었나
삼키고 할퀴었던 날은
술이나 밤 그런 데 감췄었나
불꽃놀이 사방에 퍼지고요
우린 두 손을
동그랗게 동그랗게 펼쳐 보다가
끝이 없는 영원이야
사랑하고 싶었고
돌아갈 순 없는 Stray light
네가 내 이름을 부르면
그게 내 여름이 되었고
아득히 희미한 저 Stray light
너무나 어린 날의 불꽃으로 넌
영원한 밤의 소설이 돼요

예쁘게 시들어 가고 싶어 너와

album 예쁘게 시들어 가고 싶어 너와
lyrics 이용현
artist 나이트오프 (Night Off)

네모난 하루
비좁은 마음에
매일 새롭게
잘못된 날들에
다 미운 세상에
너만이 좋았어
이 미운 세상에
너만이 좋았어
해로운 희망을 다 끊고서
예쁘게 시들어 가고 싶어
너와

오랜 날 오랜 밤

album 사춘기 하 (思春記 下)
lyrics 이찬혁
artist AKMU (악뮤)

별 하나 있고
너 하나 있는
그곳이 내 오랜 밤이었어
사랑해란 말이 머뭇거리어도
거짓은 없었어

온실

album 우주의 온실
lyrics 서지음
artist 서지음

안녕 다녀왔어 오늘도
생각보다는 좀 더 멀쩡하게
무사히 여기에
아침보다 야윈 내 마음이
현관에서 커다란 숨을 토해
산소가 부족했어 여태
이제 난 투명해질 거야
그리고 사라지는 거야
비바람은 이 안에선 없을 거야
때 묻고 해진 신발 옆에다
바깥의 일들은 다 벗어 둬야지
이곳은 나의 온실

왜 울어 with 코듀로이

album 우리의 사랑은 여름이었지
lyrics 전진희
artist 전진희

왜 울어
달이 저렇게 밝은데
왜 울어
별빛은 널 향해 반짝이고 있어
끝이 보이지 않는 이 길은
널 다시 주저앉게 하고
외로운 이 세상 어느 누구도
네 슬픔 알지 못해도
괜찮아
오늘 밤은 달빛 아래서
별빛의 노랠 들으며
꿈꾸게 될 거야
괴롭고 무거운 짐은 내려놓고
숨겨 둔 너의 미소를 만나는
오늘 밤

욕심의 반대편으로

album 욕심의 반대편으로
lyrics 최유리
artist 최유리

한번 말해 볼게 언젠가 우리
그 아름다운 마음에
살아가 보는 게 어떤지 말야
좀 더 바라볼게 그땐 꼭 우리
걸어가자 웃음을 띄우며
저 날아가는 욕심의 반대편으로

우리 조금은 서툰 마음이더라도

album 우리 조금은 서툰 마음이더라도
lyrics 서영준
artist 크르르

우리는 같은 맘이었던 걸까
어지러운 밤을 따라 걷다가
기억을 덮은 많은 상처가
서로를 알아보게 한 건 아닐까
우린 조금은 서툰 마음이더라도
두 손을 잡는 거야 변하진 않을 거야
아직 어두운 밤의 한켠을 잡아
어디로든
I want to leave with you
Your eyes
끝없이 펼쳐진 너는 나의 바다
나의 바다야
Your eyes
희미하게 피어난 새벽빛 같아

우리가 맞다는 대답을 할 거예요

album In other words it's all made by Kyeongsuk
lyrics 이강승
artist 이강승

지루한 하루가 불안해
어떻게 해야 되는지 모르겠어
그 마음을 고이 넣어 둔 채로
무너지는 발아래를 봐야 해
익숙한 향기에 그대가 숨을 못 쉬고
내 하루를 돌아볼 때
아무런 말 없이 그대 쉴 수 있게
내가 늘 있을게요
이 모든 이야긴 거짓이 아니라
믿어 줄 수 있나요
그 모든 순간은 우리가 맞다는
대답을 할 거예요

우리의 방식

album 우리의 방식
lyrics 권진아
artist 권진아

오늘을 오늘답게
찰나의 순간들을 나와 함께해
그래 그렇게 너와 나
세상의 테두리 안에
갇혀 지내 잊고 있던
사랑하는 수많은 방식들을 알잖아
이 시간을 잘게 잘게 나눠서
내일이 없는 것처럼
가장 우리다운 방식대로 해
그 방식대로 해
나를 믿어 난 널 믿을게
이 손 놓지 마
불안하게 아름답게
헝클어지자

우리의 상아는 구름 모양

album 숲
lyrics 다린
artist 다린

함께 보았던 아침을 기억하니
우리의 상아는 구름 모양
사랑은 이름보다 멀리 그곳까지
나는 너의 진실이 되어야지
초라한 맘은 베개 아래 넣어 둬야지
많은 밤을 지나
우릴 지켜 낸 문장
사랑은 이름보다 멀리 그곳까지
두려움으로 가득할 때
가파른 세상 나를 덮칠 때
난 기도해
네가 사라지지 않도록
나는 너의 진실이 되어야지
노래가 끝나면 난 그댈 그려 봐야지
내가 아닌 것 중
너는 가장 나였어
사랑은 이름보다 멀리 그곳까지

우리의 하루

album 너의 장례식을 응원해 OST
lyrics 김사월
artist 김사월

우리는 혼자야
사실은 그렇지
그래도 지금 우리
함께 있잖아
어제 잘 들어갔니
무엇을 먹었니
장난스럽게 묻고
실없이 대답해
작별을 치르는 날에도
이상해 조금은 머리칼이 자라
너의 하루하루를 살아 줘
그래 정말 잘했어
나도 너와 함께한 순간순간들이
사라질 때까지 지킬게

운명론

album 운명론
lyrics 겸 (GYE0M)
artist 겸 (GYE0M)

너의 젊음이 지나갈 때
찬란하게 빛날 순간들을 보며
그림자처럼 커진 내 사랑을
여기 남겨 놓고 난 떠날게
넌 내게 빛이었기에
가려진 마음을 꼭 슬프다 생각하진 않아
난 멀리 떠날게
우리의 안녕은 아름답고 아름다울 거야
너의 눈빛에 가득 담긴
이유 모를 슬픔을 난 사랑해 그리워해
나도 슬픔을 앓다 보면
네가 보는 세상이 보일까
우리는 서로 다른 세상에서 음 음
결국 만나지 못했고
어제의 장면들을 써 내려가는 네겐
내 이름은 다신 없을 거야
나의 겨울이 너무 시려워
너를 데려올 자신이 없었던가
그런가 봐
나의 마음이 달아올라도
너의 겨울은 녹일 수가 없었나
그랬나 봐

이인삼각

album 이인삼각
lyrics 문빛
artist 문빛

확신에 가득 찬 눈동자와
서로를 바라보는 그 미소
그 무엇도 두렵지 않을 느낌
되레 신이 난다면 이상한 걸까
앞이 선명하진 않아
어떤 일이 펼쳐질지 그 누구도 몰라
숨 한 번 가다듬고
한 발짝 내디뎌 볼까
헤매도 좋으니 그곳이 어디든
맞잡은 두 손 놓지 않는다면
산 중턱 넘어 바다 끝까지는 물론
달도 넘어갈 수 있을 거야

일상으로의 초대

album Crom's Techno Works
lyrics 신해철
artist 신해철

난 내가 말할 때
귀 기울이는 너의 표정이 좋아
내 말이라면 어떤 거짓 허풍도
믿을 것 같은 그런 진지한 얼굴
네가 날 볼 때마다
난 내 안에서
설명할 수 없는 기운이 느껴져
네가 날 믿는 동안엔 어떤 일도
해낼 수 있을 것 같은 기분이야
이런 날 이해하겠니

일종의 고백

album 내가 부른 그림 2
lyrics 이영훈
artist 이영훈

나는 가끔씩
이를테면 계절 같은 것에 취해
나를 속이며
순간의 진심 같은 말로
사랑한다고 널 사랑한다고
나는 너를
또 어떤 날에는
누구라도 상관없으니
나를 좀 안아 줬으면
다 사라져 버릴 말이라도
사랑한다고 날 사랑한다고
서로 다른 마음은
어디로든 다시 흘러갈 테니
마음은 말처럼 늘
쉽지 않았던 시절

있지

album 자우림
lyrics 김윤아
artist 자우림

있지
어제는 바람이
너무 좋아서 그냥 걸었어
있지
그땐 잊어버리고
말하지 못한 얘기가 있어
있지
어제는 하늘이
너무 파래서 그냥 울었어
있지
이제 와 얘기하지만
그때 우리는 몰랐어
내일 비가 내린다면
우린 비를 맞으며
우린 그냥 비 맞으며
내일 세상이 끝난대도
우린 끝을 맞으며
우린 그냥 끝 맞으며

150 · ·· 151

작은 자유

album 4年間
lyrics 오지은
artist 오지은

작은 자유가 너와 나의
손안에 있기를
너의 미소를 오늘도 볼 수가 있다면
내일도 모레도 계속
볼 수 있다면 좋겠네
니가 꿈을 계속 꾼다면 좋겠네
황당한 꿈이라고 해도
꿀 수 있다면 좋겠네
너와 나는 얼굴은 모른다 하여도
그래도 같이 달콤한
꿈을 꾼다면 좋겠네
지구라는 반짝이는 작은 별에서
아무도 죽임을 당하지 않길
지금 너는 먼 하늘 아래 있지만
그래도 같은 하늘 아래
니가 조금 더 행복하길

잠든 너의 모습을 보며

album 사랑
lyrics 강아솔
artist 강아솔

사랑하는 너의 잠든 모습을 바라보면
자꾸만 울고 싶은 마음이 들곤 해
결국에는 한 사람만 이 세상에 남게 되는
시간이 언젠가 찾아오겠지
매일을 살아가는 것처럼 보이겠지만
매일이 사라져 가고 있는 걸지도 몰라
그래서 오늘도 사랑을 말해
모든 걸 잊지 않기엔
기억은 힘이 약해
그래서 매일 사랑을 말해

잠이 든 당신 곁에 기대어

album HEADACHE.
lyrics 데이먼스 이어 (Damons year)
artist 데이먼스 이어 (Damons year)

잠이 든 당신 곁에 기대어
나도 그대 따라 성으로 갔죠
별빛에 눈이 멀어졌던 곳
내 손이 부끄러워 떠났던 집
사랑의 풍경은 밤이 들면
시간은 흔적들을 깨우고
나의 작은 강에 빛을 헤치면
작은 얼굴들이 나의 손에 비치네
사랑은 죄를 태우고
지쳐 버린 날 재우네
나를 단죄하지 않고
숨어 버린 날 찾았네

재연 (An Encore)

album Odd - The 4th Album
lyrics 김진환
artist SHINee (샤이니)

그래 아직도 난 꿈을 꿔
짙은 어둠이 걷힌 후엔
아침 햇살 위로
빛나던 그날의 너와 나
재연될 거야
되물어 봐도 늘 같은 해답
길을 잃어버린 듯
여전히 널 찾아 헤매
태어난 순간
혹 세상이 시작된 날부터
정해진 운명처럼
되돌려 보자 다 제자리로
우리 더는 정답 아닌 길로 가지 말자
다시 막이 오르는 무대처럼
눈물 났던 영화의 속편처럼
결국 이뤄지는 두 주인공처럼

제비

album 너에게만 보여

lyrics 버둥

artist 버둥

넌 울지 않는 어른이 되어
걸음걸음 날기 위한 깃털을 채워
먼 길 헤매다
꼭 네 것 같은 나무를 만나서
추운 밤 푹 쉬운 뒤 떠나길 바라
뭐든 달라진다고 믿는
너는 나를 잡지 않고
좁게 난 틈 사이마다
소망을 조각내 세워
봄의 초록은 땅사람의 것
하늘에선 희미해
결국 여름이 다 되어야 자란
조각을 만나
멀리 날아가
넌 울지 않는 어른이 되어
돌아오는 길에 지친 형제를 안고
먼 길 돌아
넌 다 알아 버린 아이가 되어
모두의 이름과 향기로 자라겠구나
해가 지지 않아도 눈 감을 수 있는
달이 뜨지 않아도 꿰뚫을 수 있는
그저 네가 되길 바라

좁은 문

album The Third Place
lyrics 이상은 (=Lee-tzsche)
artist 이상은 (=Lee-tzsche)

길은 내가 만드는 것
한 번뿐인 인생 안에서
길은 원래 없었던 것
흘러 흘러 가며 만드는 것
바다에 가 닿을 때까지

좋은 밤 좋은 꿈

album 좋은 밤 좋은 꿈
lyrics 박재현, 서영주, 신연태, 최승원
artist 너드커넥션 (Nerd Connection)

시월의 서늘한 공기 속에도
장미 향을 난 느낄 수가 있죠
오월 어느 날에 피었던
빨갛던 밤을 기억하거든요
그댄 나의 어떤 모습들을
그리도 깊게 사랑했나요
이제 내가 해 줄 수 있는 건
좋은 밤 좋은 꿈 안녕
까만 밤이 다 지나고 나면
이야기는 사라질 테지만
이름 모를 어떤 꽃말처럼
그대 곁에 남아 있을게요
나는 그대 어떤 모습들을
그리도 깊게 사랑했었나
이제 내가 해 줄 수 있는 건
좋은 밤 좋은 꿈 안녕

지금

album LISTEN 014 지금
lyrics 윤종신
artist 윤종신, 하림, 조정치, 에디킴

지금 같은 하늘
또 하루해는 져 가고
붉은 저녁은 다급해
사랑한다고 말해도
이미 달의 시간인걸
지우고 싶은 기억도
떠올리기 싫은 얼굴도
모두 내 인생의 조각들
잘 닦아 반짝이게 해 봐
수많은 기억의 별들을
헤아리다 잠들었으면
눈 감고 지난날 그려 보다가
다시 뜬 태양이 따뜻하게
아직 다하지 못한 사랑 하라고
남은 길 비추네
같은 하늘 지금

지나간 여름을 안타까워마

album 지나간 여름을 안타까워마
lyrics 위수 (WISUE)
artist 위수 (WISUE)

내 여름을 너에게 맡길게
저 푸르른 잎도 언젠가는 녹슬어 버리고
우릴 감싸는 이 습한 공기도
사라지겠지 그렇다고
지나간 여름을 안타까워 마
지나간 여름을 생각하지 마
이 땅 위에 내가 가진 모든 것을 줄게
이 땅 위에 모든 것 다 너의 것이야
잘 봐
이 살랑이는 바람과 일렁이는 물결
우릴 내리쬐는 햇빛
고요한 보랏빛 새벽
흘러가는 시간 모두 다 우리 거야
그러니 지나간 여름을 안타까워 마
오 그저 우린 긴 일직선의
한 점 위에 있을 뿐야
우리라는 이름은 언젠가 타 버리겠지만
그렇다고
지나간 여름을 안타까워 마
지나간 여름을 생각하지 마
기억은 여기 이 가슴속에 남을 거야
기억은 사라지지 않고 함께일 거야

진달래

album 별자리
lyrics 최기덕
artist 참솜 (Chamsom)

길가에 맺힌 나의 작은 마음 따라
우리의 걸음 곁엔 고운 꽃이 필 거야
어느 날에 또 밤은 오겠지만
우리 마음엔 영원히 필 거야
넌 점점 더 많은 것들에게
숱한 감정들을 주지만
지나가는 날들
흘러가는 말들에 널 가두진 마
지친 마음 여기 쉬어 가
다시 가는 길 한가득 꽃일 거야
넌 점점 더 많은 것들에게
괜한 걱정들을 하지만
지나가고 보면
아무것도 아닌 일에 애쓰진 마
지친 마음 여기 쉬어 가

치열(Cheers) (with ELLE KOREA)

album RECONNECT
lyrics 이찬혁, Colde (콜드), sogumm
artist 코드 쿤스트 (CODE KUNST), 이찬혁, Colde (콜드), sogumm

치열하고 또 아름답게
완성되고 있어 우린
난 여전히 헤매고 있네
무언가 찾기 위해서
난 아직 그대로인데
멀어지는 듯해 왜
걱정도 잠시
다시 찾아왔지
눈부신 아침
어젯밤 꿈을 산책해
한참을 지나고 보니
아무렇지 않게
나는 여기서
우린 여기 서 있네

하늘

album 옥수사진관
lyrics 김장호
artist 옥수사진관

널 보면 하늘이 생각나
파랗던 미소
손 뻗어 만져 보고 싶어
한없이 바라보고 싶어
널 보면 햇살이 생각나
하얗던 기억
햇살에 두 눈을 감으면
하늘 너를 스쳐 갈래
햇살 네게 날아갈래
너와 함께 떠나갈래
내 손을 잡아

하루의 끝 (End of a day)

album 종현 소품집 '이야기 Op.1'
lyrics 김종현
artist 종현 (JONGHYUN)

지쳐 버린 하루 끝
이미 해가 떴어도
난 이제야 눈을 감으니
남들보다 늦게 문을 닫는
나의 하루에
장난스럽게 귓불을 간지럽히며
하루 종일 다른 세상에
있었어도 우린
항상 하루 끝은 함께하니까

한숨

album SEOULITE

lyrics 김종현

artist 이하이

숨을 크게 쉬어 봐요
당신의 가슴 양쪽이 저리게
조금은 아파 올 때까지
숨을 더 뱉어 봐요
당신의 안에 남은 게 없다고
느껴질 때까지
숨이 벅차올라도 괜찮아요
아무도 그댈 탓하진 않아
가끔은 실수해도 돼
누구든 그랬으니까
괜찮다는 말
말뿐인 위로지만
누군가의 한숨
그 무거운 숨을
내가 어떻게
헤아릴 수가 있을까요
당신의 한숨
그 깊일 이해할 순 없겠지만
괜찮아요
내가 안아 줄게요

함께

album 박광현 3집 (재회/슬픔을 위한 준비)
lyrics 도윤경
artist 박광현, 김건모

울고 싶었던 적 얼마나 많았었니
너를 보면서 참아야 했었을 때
난 비로소 강해진 나를 볼 수 있었어
함께하는 사랑이 그렇게 만든 거야

살아간다는 건 이런 게 아니겠니
함께 숨 쉬는 마음이 있다는 것
그것만큼 든든한 벽은 없을 것 같아
그 수많은 시련을 이겨 내기 위해서

흘러가요

album 흘러가요

lyrics 유현석

artist 마이큐 (MY-Q)

뭐 그리 생각이 많은지요
흘러가면 분명히 도착하겠죠
잠시 쉬어 가도 돌고 돌아
종착역에서 나와 인사해요
오늘 밤 하늘이 유난히 더 빛나는 건
그대가 곁에 있어
청춘의 끝이라고 말해도
난 후회 없이 오늘 밤을 날아

희미해서 (feat. 헤이즈)

album BETWEEN US
lyrics 장다혜
artist 이문세

선명하지 않게 모든 게
잊혀져 간다는 게 두려워
난 꼭 쥐고 있었네 나의 기억 속에
날 아프게 하는 모든 것들까지도
그댄 마치 안개 같지
내 맘 따뜻해지면
서서히 또 사라져 버리겠지만
그 온기로 또 살아 볼게요
희미해서 희미해서
더 아름다운 거라고

Contact

album 답장
lyrics 김동률
artist 김동률

네가 나를 부르면
난 다시 태어나
너의 무엇으로 읽혀지고
또 다른 네가 되고
우릴 끌어당기는 그 어떤 법칙도
모두 거스른 채 하나가 될 거야
그렇게 우린 사라질 거야

EVERYTHING

album EVERYTHING
lyrics 조휴일
artist 검정치마

비가 내리는 날엔
우리 방 안에 누워
아무 말이 없고
감은 눈을 마주 보면
모든 게 우리 거야
조금 헬쑥한 얼굴로
날 찾아올 때도
가끔 발칙한 얘기로
날 놀래킬 때도
you are my everything
my everything
my everything
you are my everything
my everything
and everything
넌 내 모든 거야
내 여름이고 내 꿈이야
넌 내 모든 거야
나 있는 그대로 받아 줄게요

love song

album love song
lyrics 이예린
artist 이예린

내가 당신을 위한 노랠
만들게 될 줄은 몰랐지
커다란 물살을 타고서
번져 가는 내 마음
나의 몸속엔 아지랑이
춤을 추며 피어오르고
나는 당신 닮은 하늘을
밤새 내다보네
이 마음 무어냐 물으면
낱낱이 사랑이야
무수할 괴로움 부둥켜안고
당신이랑 있을래

May

album May
lyrics 정봉길
artist Gila (길라)

아주 멀리 와 버린 것처럼
잔뜩 기대감에 부푼 채 나를 꼭 안아
마음이 차가워진 날이어도
바람에 실려 온 모처럼의 따뜻함도
아무 의미 없진 않을 거야
너의 눈가에 비친 오늘도
또 한 번 익숙해진다 해도
모르는 척하지 않아 난

Page 0

album Page 0

lyrics 김민석 (멜로망스), JANLOEV SIMON KARL, BEN YAHIA
ADAM

artist 태연 (TAEYEON), 멜로망스

아무것도 내겐
정해지지 않은 이 세상
이제부터 내가 그릴 수 있는 세계를
지금 시작해 보려 해
보고 마주한 것들 또 듣는 것들도
내가 느낀 모든 것들도
나의 한 페이지가 될 거야

Serenade

album Serenade
lyrics 선우정아
artist 선우정아

뭐 저런 사람이 다 있어
난 저렇게는 살지 않겠어
어릴 땐 그렇게 생각했어
근데 자라면서 점점 보여
모아도 모아도 모자란 돈
살아남기 위해 각박해진 삶
상처가 무서워 휘두르는 말
비극이 가득 차 있어 모두의 비하인드
악마조차 울고 갈 만한
욕심이 아니라면
사람들은 웬만하다면
다 거기서 거기야
그냥 모두 다 잘 지냈으면
내가 싫어하는 개조차도
그래도 모두 다 잘 잤으면
나를 싫어하는 재조차도
그냥 모두 다 잘 잤으면
부디 모두 다 평온하게

Silverhair Express (장기하 Remix)

album Silverhair Express (장기하 Remix)
lyrics 오혁, 김초엽
artist 혁오 (HYUKOH), 장기하

내 사연을 아는 사람들은 내게
수십 년 동안 찾아와
위로의 말을 건넸다네
그래도 당신들은
같은 우주 안에 있는 것이라고
그 사실을 위안 삼으라고
잊어 가거나 잊혀 가거나
사랑해야지 슬퍼하지 마

내 사연을 아는 사람들은 내게
수십 년 동안 찾아와
위로의 말을 건넸다네
그래도 당신들은
같은 우주 안에 있는 것이라고
그 사실을 위안 삼으라고
하지만 우리가 빛의 속도로
갈 수조차 없다면
같은 우주라는 개념이
대체 무슨 의미가 있나

Track 5

album 이소라 7집

lyrics 이소라

artist 이소라

해 질 무렵 하늘 봐
그 위로 흐르는 밤 푸르짙어
별그물 설킨 어둔 강
까만 밤 빛나는 별
내 눈에는 그렁별
울다 기뻐 웃다 슬퍼
마음이 지어 준 낱말들

You Never Know

album THE ALBUM
lyrics 이승주, JOHNSON REBECCA ROSE
artist BLACKPINK

가라앉으면 안 돼
나도 잘 알아
땅만 보는 채론 날 수 없어
구름 건너편엔
아직 밝은 해

내가 그려 왔던 그림 속에
찢어 버린 곳들까지
다 비워 내고 웃을 수 있게
보기 싫었던 나와 마주할래

1/10

album 1/10
lyrics 윤덕원
artist 브로콜리너마저

우리가 함께했던 날들의
열에 하나만 기억해 줄래
우리가 아파했던 날은 모두
나 혼자 기억할게

100년 동안의 진심

album 가장 보통의 존재
lyrics 이석원
artist 언니네 이발관

오월의 향기인 줄만 알았는데
넌 시월의 그리움이었어
슬픈 이야기로 남아
돌아갈 수 없게 되었네

10억 광년의 신호

album 10억 광년의 신호
lyrics 이승환
artist 이승환

나는 너를 공전하던 별
무던히도 차갑고 무심하게
널 밀어내며 돌던 별
너는 엄마와 같은 우주
무한한 중력으로
날 끌어안아 주겠지
우리 이제 집으로 가자
그 추운 곳에 혼자 있지 마

1호선

album 1호선
lyrics 이사라
artist 레인보우 노트 (Rainbow note)

가만히 주위를 살펴볼 때면
모두 무슨 생각을 하는 걸까
짜여진 시간 속에 헤매는 우리
무의미한 시간만 지나가네
너무 좋은 날씨 좋은 풍경들
일상 속에 담겨진 예쁜 꽃들
다시 오지 않을 예쁜 시간들을
잡지 못한 채 흐르고만 있네
아무 생각 없는 무표정을 하고선
음악이 흐르는 이어폰을 귀에 꽂고
시간이 흘러가면 흘러가는 대로
그저 몸을 맡긴 채 살아가지
똑같은 시간 속
똑같은 공간에
똑같은 표정을 하고 있는 사람들
쉴 틈 없는 시간
지루한 일상 속
우린 어딜 향해 달려가고 있을까
끝이 없는 궤도 속에 갇혀진 우리
상상 속 꿈꾸던 세상은 이런 곳일까
어쩌면 우리가 꿈꾸던 예쁜 시간은
그 어디에도 없는 건 아닐까

8월의 끝

album 8월의 끝
lyrics 박채린
artist 이르다 (irda)

낮보단 밤이 편해도
창밖의 햇살에 미소가
하늘에 떠가는 구름
하나하나에 이름을 붙여
흐르는 땀에 선풍기 앞에
달려가 바람을 입에 가득
시간은 또 흐르고 쌓여
꺼내 보게 만들지
조금의 시원함도
행복이 되어 가는
8월의 끝이 스쳐 지나가
추적추적 비도 내리고
울적해지는 밤도
일기장에 적고 나면
아 오늘 하루도 잘 살았구나

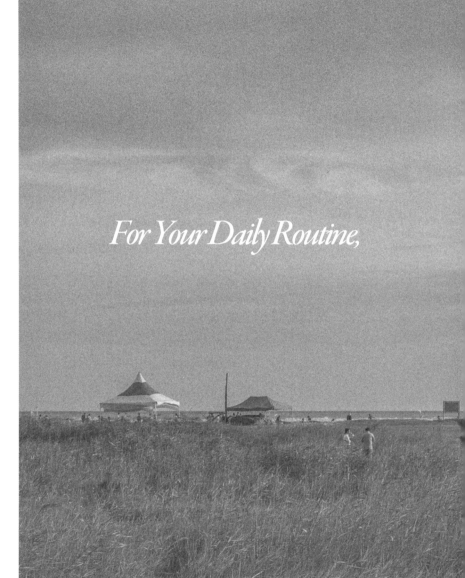

For Your Daily Routine,

One Lyrics A Day

초판 1쇄 발행 2022년 12월 1일

지은이 카멜북스 편집부
펴낸이 이광재

책임편집 김난아, 구본영
디자인 이창주
마케팅 정가현 **영업** 허남, 성현서

펴낸곳 카멜북스 **출판등록** 제311-2012-000068호
주소 서울특별시 마포구 양화로12길 26 지월드빌딩 (서교동 395-7) 3층
전화 02-3144-7113 **팩스** 02-6442-8610 **이메일** camelbook@naver.com
홈페이지 www.camelbooks.co.kr **페이스북** www.facebook.com/camelbooks
인스타그램 www.instagram.com/camelbook

ISBN 979-11-978959-7-5 (13640)